趙孟頫臨黃庭經

（原大册）

北京保利國際拍賣有限公司 編

上海書畫出版社

出版説明

趙孟頫（一二五四—一三二二），字子昂，號松雪道人，別署水精宫道人、鷗波、謐文敏、吳興（今浙江湖州）人。元代書畫大家，書法

各體皆工，鮮于樞評其：『子昂篆、隸、正、行、顛草，俱爲當代第一，小楷又爲子昂諸書第一。』

《臨黄庭經》，小楷紙本，書心縱二七點五釐米，橫一一八点五釐米，款署大德六年（一三〇二），又有至治二年（一三二二）自跋，爲

集趙孟頫盛年與晚年小楷於一卷的代表佳作。曾經元代柯九思，明代華夏、項元汴，清代劉金省，許應鑅、張允中等遞藏，後有元鄧文

原、貢奎、龔璛，明項元汴，清沈德潛等題跋，并鈐一百四十八方歷代名家印記。甫一重現，即因其重要藝術、鑒藏、文獻價值爲書法、藝術史、

古籍各界所重。

爲方便讀者學習與品鑒，上海書畫出版社聯合北京保利國際拍賣有限公司，借助現代技術，分原大、放大兩册出版該作品。原大册爲《臨

黄庭經》高精掃描影印并全文釋讀，另收錄黄惇教授對此卷的研究成果；放大册以超高清微距拍攝，十六倍放大，部分代表單字一百倍放大，

力求纖毫畢現。原大與放大分兩册裝訂，互爲對照，不僅便於整體認識此作，更有助於臨習者準確體會與欣賞趙氏小楷細節。

希望通過我們的努力，能够再現趙孟頫《臨黄庭經》書法之美。感謝所有參與機構和人員爲本書順利出版付出的努力。

上海書畫出版社

沉泗之鼎，復現人間——讀趙孟頫小楷《臨黃庭經》卷

趙孟頫（一二五四—一三二二），南宋寶祐二年生，元英宗至治二年卒，享年六十九歲，字子昂，號松雪道人，別署水精宮道人、鷗波。

浙江吳興（今湖州）人，人稱趙吳興。爲宋太祖之子秦王趙德芳十世孫，歷官翰林學士承旨，集賢學士，封榮祿大夫，加封魏國公，故世又稱

趙學士、趙承旨、趙集賢、趙榮祿、趙魏公。趙卒後諡文敏，故後世也稱其爲趙文敏。

元大德二年（一二九八）春，趙孟頫賦閑在杭州已三年之久，時成宗召趙孟頫赴京書金字藏經。原本在杭州，趙孟頫的書法已是人所皆知

的第一，今成宗詔書一下，則成爲朝野共認的第一了。消息傳來，頓使趙孟頫門庭若市，方回（一二二七—一三〇五）以詩記其盛況云：『小

者士庶携卷軸，大者王侯擲縑帛。門前踏斷鐵門限，若向王孫覓真迹。』當時的南產儒士皆采用以文藝致身的出世之策，於是趙孟頫毅然決定

北上，并向成宗舉薦二十多位南產善書者，一起入大都書藏經，其中就包括他的好友鄧文原。事畢，二十多位善書者皆得官，執政欲留趙孟頫

入翰林院，他婉言謝絕，依然選擇了回到杭州。大德三年（一二九九）八月，趙孟頫在杭州出任江浙等處儒學提舉一職，這既可使他爲朝廷效力，

又不離開他的根基所在地——杭州文化圈；既可避開大都複雜的政治環境，又在江南潛心書畫。從大德三年到大德十一年在杭州的九年任職

期間，是他一生中最好的藝術創作階段，其書畫藝術達到了完全成熟的境地。

趙孟頫多才多藝，詩、書、畫、印皆爲一流。於書，篆、隸、章草、小草、行、楷，六體皆善。篆法《石鼓》《詛楚》，隸宗梁鵠、鍾繇，行、

草、楷皆主要師法王羲之、王獻之父子，得晉人風韻。鮮于樞曾在跋趙孟頫小楷《過秦論》中指出『子昂篆、隸、正、行、顛草，俱爲當代第一，

小楷又爲子昂諸書第一』，在多種書體中特意標舉他小楷的成就。趙孟頫小楷曾學過鍾繇，大小王，還鑽研過東晉道士楊羲的《黃素黃庭內景經》。

嘗自言『余臨王獻之《洛神賦》凡數百本，間有得意處亦自寶之』。其實，他臨王羲之《黃庭經》《樂毅論》及楊羲《黃庭內景經》等都是如

此用功。王獻之《洛神賦》十三行真迹曾爲趙孟頫收藏，而楊羲的《黃素黃庭內景經》初乃鮮于樞所藏，後亦爲其所得，故能朝夕臨習，滴水穿石。

晚明董其昌曾獲見一卷《子昂黃庭經》，他題云：

子昂小楷，當以此本爲第一，雖學右軍《黃庭經》，又參以《黃素黃庭內景經》筆意，兼郗超、楊羲之長，雖復精妙如《過秦論》《法華經》

小楷，猶帶本家筆，不能及矣。

這裏說的是趙孟頫小楷風格的主要來源，即取二王與楊羲加『本家筆』而形成。我們從元張雨、虞集等在爲趙孟頫小楷作品《過秦論》的

題跋中瞭解到，董其昌的觀點與他們是一致的。這説明趙孟頫的小楷在學習鍾、王外，也以楊羲《黃庭內景經》取法，使其小楷具有了道家飄

逸的色彩，而這一風格取向，正如張雨所言『惜世罕知者』。今去元代已七個世紀，而知此者依然很少。

是卷趙孟頫小楷《臨黃庭經》，即作於他杭州任上的第三年——大德六年（一三○二）的十一月三日，是其成熟期的代表作品，時趙孟頫

四十九歲。尾跋稱是爲束季博所臨，據學者考證，束氏與趙氏爲三代世交。束季博家蘇州，而此年秋冬趙孟頫曾奉命赴蘇州監鑄國子監祭器，

如本卷龔璛題跋所言，在蘇州他還收得一件唐鍾紹京所書的《黃庭經》墨迹。或與好友束季博同賞之時，興致所至，應束氏之請，亦書《黃庭》

一卷相贈。越二十年，至治二年（一三二二）四月十八日，束季博之子携此卷至湖州復請趙孟頫題跋，趙欣然落筆，充分體現了趙與束家父子

的友情。跋云：

漫題其末而歸其子善甫。至治二年四月十八日題。

臨帖之法，欲肆不得肆，欲謹不得謹，然與其肆也寧謹，非善書者莫能知也。廿年前爲季博臨《黃庭》，殆過於謹。今目昏手弱，不能作矣，

『今目昏手弱，不能作矣』，是年六月十六日趙孟頫謝世於湖州家中。以今傳世的趙孟頫小楷書法論，這一題跋當是最晚的趙氏小楷手迹。

有趣的是，趙孟頫在生命將盡之時，還在嚴肅思考書法學古的命題，即跋文中所談及臨帖時『謹』與『肆』如何處理的問題。他所言臨古帖

『與其肆也寧謹，非善書者莫能知也』，即言臨帖得古人之意較之得自己之意更重要。接著他自評當年所臨《黃庭經》是『過於謹』，謙虛

地説自己所臨是謹有餘而肆不足了。換言之趙孟頫在臨帖中，處理『謹』與『肆』的關係是辯證的，當以把握『謹』與『肆』之分寸不失爲要。

這段其臨終前關於臨帖『肆』與『謹』的論述，彌足珍貴，可補以往所見趙孟頫書論之闕。值得一提的是，曩見清人所纂《松雪齋續集》收

入趙孟頫《臨右軍樂毅論帖跋》，亦爲跋自己舊作，跋文與是卷幾乎一致，唯將『黃庭』改爲『樂毅』，又改年款作『至治改元四月十一日

題』。因跋文頗有意義，我曾在撰寫《從杭州到大都——趙孟頫書法評傳》時還引用過，以說明趙臨古之宗旨。《松雪齋續集》中訛誤不少，

今是卷一出，如真李逢見假李逢，可證此《臨右軍樂毅論帖跋》乃移花接木，亦爲僞作矣。

此外，趙孟頫在《臨黃庭經》後共鈐六印，當爲其得意之作，其中『大雅』印鈐有二次，一次是作爲騎縫印鈐打的，加上再跋時所鈐二印

則共八印，不由得使人聯想到米芾在爲《褚摹蘭亭》題跋後連鈐十印以示得意的表現。

卷後有趙氏好友鄧文原（一二五九—一三二八）、貢奎（一二六九—一三二九）、龔璛（一二六六—一三三一）三跋，皆無年款，應是束

善甫所請。鄧文原跋尾稱『觀此爲之雪涕』，即言悲痛至擦拭泪水，可見鄧作跋時趙孟頫已離世。鄧跋云：『九原不可復作。』龔跋云：『其

本諸右軍舊矣。故其成就他日爲不可及。』三人皆作了極高的評價。明清二跋，一爲項元汴（一五二五—一五九〇）所題，一爲沈德潛（一六七三—

一七六九）所題，沈氏於書法提倡性靈，其跋接緒趙跋中『臨帖謹肆觀』的論述，頗有深意，既可看作是爲趙孟頫題跋作注，也可看作是沈氏

讀後闡發的新見。

趙孟頫在元代榮際五朝，官居一品，名滿天下。元仁宗視他爲當代李太白、蘇東坡，給以最高的禮遇。在書法史上他承前啓後，有著舉足

輕重的歷史地位。胡汲仲（一二四九—一三二三）評其書稱：『上下五百年，縱橫一萬里，舉無此書。』殆非虛語。他書宗晉人，於王羲之用

力最深，此卷《臨黃庭經》是其一生不離不弃學習古法的明證。由於他的影響，遂使在蒙古人統治的元朝，書法不僅沒有趨於粗獷和野怪，反

而一派純正典雅的古風。這與趙孟頫堅守漢文化傳統、堅持提倡復古的藝術思想是分不開的。

本卷經元束季博父子、柯九思、明華夏、項元汴及清代諸藏家遞藏，鑒藏印皆灼灼鮮明，流傳有緒。其中尤以項元汴鈐印最夥，可以想見

當年項氏得此卷後的興奮心情。民國前期此卷被傳至日本，百年以來著錄、圖像皆無音信。今此卷趙孟頫難得的珍品《臨黃庭經》從海外回歸

中國，誠如王鐸在題趙孟頫《洛神賦》後所言，『沉泗之鼎，復現人間』，誠幸事也。

二〇二三年三月　黃惇於金陵風來堂

黄庭經

上有黄庭下有關元前有幽闕後有命門噓吸廬
外出入丹田審能行之可長存黄庭中人衣朱衣
關門壯籥蓋兩扉幽闕俠之高巍巍丹田之中精
氣微玉池清水上生肥靈根堅固志不衰中池有士
服赤朱橫下三寸神所居中外相距重閉之神廬之
中務修治玄膺氣管受精符急固子精以自持
宅中有士常衣絳子能見之可不病橫理長尺約
其上子能守之可無恙呼吸廬間以自償保守完堅
身受慶方寸之中謹蓋藏精神還歸老復壯俠
以幽闕流下竟養子玉樹令可壯至道不煩不旁迕
靈臺通天臨中野方寸之中至關下玉房之中神
門戶既是公子教我者明堂四達法海員真人子丹
當我前三關之間精氣深子欲不死修崑崙絳
宮重樓十二級宮室之中五氣集赤神之子中池立
下有長城玄谷邑長生要眇房中急棄捐搖俗專
子精寸田尺宅可治生繫子長流心安寧觀志流神
三奇靈閑暇無事修太平常存玉房視明達時念
大倉不飢渴役使六丁神女謁閉子精路可長活
正室之中神所居洗心自治無敢污歷觀五藏視
節度六府修治潔如素虛無自然道之固物有自
然不煩垂拱無為心自安體虛無之居在廉間
寂寞曠然口不言恬惔無為遊德園積精香潔
玉女存作道憂柔身獨居扶養性命守虛無恬惔
自樂何思慮羽翼以成正扶疏長生久視乃飛去五
行參差同根節三五合氣要本一誰與共之斗日月
抱珠懷玉和子室子自有之持無失即欲不死藏金
室出日入月是吾道天七地三回相守升降五行一合
九玉石落落是吾寶子自有之何不守心曉根基養
華采服天順地合藏精七日之奇吾連相舍崑崙之
性不迷誤九源之山何亭亭中有真人可使令蔽以
紫宮丹城樓俠以日月如明珠萬歲照照非有期外本
三陽物自來內養三神可長生魂欲上天魄入淵
還魂反魄道自然旋璣懸珠環無端玉石戶金籥身兒堅

子昂作書初若不甚經意
及其造詣乃非餘子可及
昔人所謂用志不分乃凝
於神者也九原不可作
觀此為之雪涕　文原題

頫失于黄庭雖於雨不甚諸遂良西昇經
小而不楷一為跟靜二呈敬平三佐四叟
以比擬小此小法此一血二肉三肉四筋五皮
六血七乐八方九孱拾章十表備得之
於古朱顏作象沸人正士不句言黄庭經
莫和為道速寧至性情者嫁碍書案
泴流於殊派若乎女指龍子
明萬曆巳卯中秋日墨珠頂元六玄澗
趙康音所照右軍黄庭俊及此

趙松雪自跋云臨帖之法欲肆不得肆欲
謹不得謹然與其肆也寧謹其言雖近
於謂晉古人規矩尤嚴特自己
面目自己性靈荀面目性靈不存雖謹
龍跳虎臥時見斯語黄庭致語文極
賞云意謂晉之迄於構黄庭書之玉者
松雪此卷字之有松雪性靈面目似謹
之一字不足以書之後傚古者當善會
乾隆丁丑秋日帰煙寫沈德潛題
雪之言

四

人皆食穀與五味獨食大和陰陽氣故能不死天相
既心為國主五藏王受意動靜氣得行道自守我精
神光書日照晝夜自守渭自得飲飤餘慶歷六府
蘆卯兩轉陽之陰藏於九常能行之不知老肝之
為氣調且長羅列五藏生三光上合三焦道飲醴漿
我神魂魄在中央隨鼻上下知肥香立於懸雍通
開分理於老門俟天道近在於身還自守精神上下
陽天門俟陰陽下于寵族通神明過華蓋下清
且渌入清泠淵見吾形其成還丹可長生下有華蓋
動見精立於明堂臨丹將使諸神開命門通利天
道至靈根陰陽列爲如流里師之爲氣三焦起上
眼見神轉相呼諸我諸神辟除邪精華調
守諸神轉相望金黙羅除邪都壽專萬
會相求索下有絳宮紫華色隱在華通六合專
歲將有餘胛中之神舍中宮上伏命門合明堂通利
六府調五行金木水火土爲王日月列宿張陰陽二神
相得下王英五藏爲主腎尊伏於太陰藏其形
出入二竅舍黃庭呼吸閉見我動胃盟脈
盛悅怳不見適清靈恬憺無欲遂得生還於七門
飲太淵道我玄雁過清靈問我仙道與奇方頭
載白素距丹田沐浴華池生靈根被疲行之可長
存二府相得開命門五味皆至開善氣還常能行
之可長生

永和十二季五月廿四日五山陰縣寫

大德六年十一月三日吳興趙孟頫為東李博臨

臨帖之法欲肆不得肆欲謹不得謹然與其肆也
寧謹非善書者英能知也廿年前為李博臨黃庭脂
過作謹今日臨手勍不能作矣湯題其卒而歸其少善耳
至治二年四月十八日誾題

瑤林春草碧煙浮金鑰玄泉冷
浸秋不用刀圭生羽翼道人經岩
上瀛洲　　貢至仲章父

大德壬寅子日即奉
命鑄
國子監祭器駐吳中久贈
渟鐘紹京臨黃庭用筆
寢寶縣其精謹也然其
本諸右軍窘矣故其成乾
他日為不可又觀此已可見
龔璚群觀

壬戌之種五百尊庽易得
癸亥重九鐙下弄菊罷晨素書記

元趙松雪臨黃庭經　長尾甲簽贈

黃庭經

上有黃庭下有關元，前有幽關後有命門。嘘吸廬外出入丹田，審能行之可長存。黃庭中人衣朱衣，關門壯籥蓋兩扉。幽關俠之高巍巍，丹田之中精氣微。玉池清水上生肥，靈根堅固志不衰。中池有士服赤朱，橫下三寸神所居。中外相距重閉之，神廬之

黃庭經

上有黃庭下有關元前有幽關後有命門嘘吸廬外出入丹田審能行之可長存黃庭中人衣朱衣關門壯籥蓋兩扉幽關俠之高巍巍丹田之中精氣微玉池清水上生肥靈根堅固志不衰中池有士服赤朱橫下三寸神所居中外相距重閉之神廬之

中務俛治玄廱氣管受精符急固子精以自持

宅中有士常衣絳子能守之可無恙呼翕廬間以自償保守兒堅

其上子能守之可不病橫理長尺約

身受慶方寸之中謹蓋藏精神還歸老復壯俠

以幽關流下竟養子玉樹令可杖至道不煩不旁近

靈臺通天臨中野方寸之中至關下玉房之中神

門戶既是公子教我者明堂四達法海員真人子丹

當我前三關之間精氣深子欲不死俯崑崙絳宮

重樓十二級宮室之中五采集赤神之子中池立

中務修治。玄廱氣管受精符，急固子精以自持。宅中有士常衣絳，子能見之可不病。橫理長尺約其上，子能守之可無恙。呼翕廬間以自償，保守兒堅身受慶。方寸之中謹蓋藏，精神還歸老復壯。俠以幽關流下竟，養子玉樹令可杖。至道不煩不旁迕，靈臺通天臨中野。方寸之中至關下，玉房之中神門戶。既是公子教我者，明堂四達法海員。真人子丹當我前，三關之間精氣深。子欲不死修崑崙，絳宮重樓十二級。宮室之中五采集，赤神之子中池立。

下有長城玄谷邑長生要眇房中急棄捐搖俗專
子精寸田尺宅可治生繫子長流心安寧觀志流神
三奇靈閑暇無事脩太平常存玉房視明達時念
大倉不飢渴俊使六丁神女謁閑子精路可長活
正室之中神所居洗心自治無敢汙歷觀五藏視
節度六府脩治潔如素虛無自然道之故物有自
然事不煩垂拱無為心自安體虛無之居在廉間
寂莫曠然口不言恬惔無為遊德園積精香潔
玉女存作道憂柔身獨居扶養性命守虛無恬惔

下有長城玄谷邑，長生要眇房中急。棄捐搖俗專子精，寸田尺宅可治生。繫子長流心安寧，觀志流神三奇靈。閑暇無事修太平，

常存玉房視明達。時念大倉不飢渴，役使六丁神女調。閉子精路可長活，正室之中神所居。洗心自治無敢污，歷觀五藏視節度。

六府修治潔如素，虛無自然道之故。物有自然事不煩，垂拱無為心自安。體虛無之居在廉間，寂莫曠然口不言。恬淡無爲游德園，

積精香潔玉女存。作道憂柔身獨居，扶養性命守虛無。恬惔

無爲何思慮羽翼以成正扶疏長生久視乃飛去五
行參差同根節三五合氣要本一誰與共之升日月
抱珠懷玉和子室子自有之持無失即欲不死藏金
室出月入日是吾道天七地三回相守升降五行一合
九玉石落落是吾寶子自有之何不守心曉根帶養
華采眼天順地合藏精七日之奇吾連相舍崑崙之
性不迷誤九源之山何亭亭中有眞人可使令藏以
紫宮丹城樓俠以日月如明珠萬歲照照非有期外本
三陽物自來內養三神可長生魂欲上天魄入淵還魂

無爲何思慮，羽翼以成正扶疏。長生久視乃飛去，五行參差同根節。三五合氣要本一，誰與共之升日月。抱珠懷玉和子室，子自
有之持無失。即欲不死藏金室，出月入日是吾道。天七地三回相守，升降五行一合九。玉石落落是吾寶，子自有之何不守。心曉
根蒂養華采，服天順地合藏精。七日之奇吾連相舍，崑崙之性不迷誤。九源之山何亭亭，中有眞人可使令。藏以紫宮丹城樓，俠
以日月如明珠。萬歲照照非有期，外本三陽物自來。內養三神可長生，魂欲上天魄入淵。還魂

反魄道自然旋璣懸珠環無端玉石戶金籥身兒堅

載地玄天迫乾坤象以四時赤如丹前仰後卑各異

門送以還丹與玄泉象龜引氣致靈根中有真人

巾金巾負甲持符開七門此非枝葉實是根晝

夜思之可長存仙人道士非可神積精所致和專仁

人皆食穀與五味獨食大和陰陽氣故能不死天相

既心為國主五藏王受意動靜氣得行道自守我精

神光晝日照照夜自守渴自得飲飢自飽經歷六府

藏卯酉轉陽之陰藏於九常能行之不知老肝之

反魄道自然，旋璣懸珠環無端。玉石戶金籥身兒堅，載地玄天迫乾坤。象以四時赤如丹，前仰後卑各異門。送以還丹與玄泉，象軀引氣致靈根。中有真人巾金巾，負甲持符開七門。此非枝葉實是根，晝夜思之可長存。仙人道士非可神，積精所致和專仁。人皆食穀與五味，獨食大和陰陽氣。故能不死天相既，心為國主五藏王。受意動靜氣得行，道自守我精神光。晝日照照夜自守，渴自得飲飢自飽。 經歷六府藏卯酉，轉陽之陰藏於九。 常能行之不知老，肝之

為氣調且長羅列五藏生三光上合三焦道飲醬漿

我神魂魄在中央隨鼻上下知肥香立於懸癰通

神明伏於老門候天道近在於身還自守精神上下

開分理通利天地長生草七孔已通不知老還坐陰

陽天門候陰陽下于嚨喉通神明過華蓋下清

且涼入清泠淵見吾形其成還丹可長生下有華蓋

動見精立於明堂臨丹田將使諸神開命門通利天

道至靈根陰陽列希如流星肺之為氣三焦起上

脈伏天門候故道關離天地存童子調利精華調

為氣調且長。羅列五藏生三光，上合三焦道飲醬漿。我神魂魄在中央，隨鼻上下知肥香。立於懸癰通神明，伏於老門候天道。近在於身還自守，精神上下開分理。通利天地長生草，七孔已通不知老。還坐陰陽天門候，陰陽下於嚨喉通神明。過華蓋下清且涼，入清泠淵見吾形。其成還丹可長生，下有華蓋動見精。立於明堂臨丹田，將使諸神開命門。通利天道至靈根，陰陽列布如流星。

肺之為氣三焦起，上服伏天門候故道。窺離天地存童子，調利精華調

一二

髮齒顏色潤澤不復白下于嚨喉何落〻諸神皆
會相求索下有絳宮紫華色隱在華蓋通六合專
守諸神轉相呼觀我諸神辟除耶其成還歸與大
家至於胃管通靈無閇塞命門如玉都壽專萬
歲將有餘脾中之神舍中宮上伏命門合明堂通利
六府調五行金木水火土為王曰月列宿張陰陽二神
相得下王英五藏為主腎寂尊伏於大陰藏其形
出入二竅舍黃庭呼吸廬閒見吾形强我勸骨盂脉
盛悦惚不見過清靈恬惔無欲遂得生還於七門

髮齒。顏色潤澤不復白，下於嚨喉何落落。諸神皆會相求索，下有絳宮紫華色。隱在華蓋通六合，專守諸神轉相呼。觀我諸神辟除耶，其成還歸與大家。至於胃管通虛無，閉塞命門如玉都。壽專萬歲將有餘，脾中之神舍中宮。上伏命門合明堂，通利六府調五行。金木水火土為王，日月列宿張陰陽。二神相得下王英，五藏為主腎最尊。伏於大陰藏其形，出入二竅舍黃庭。呼吸廬間見吾形，强我筋骨血脉盛。悦惚不見過清靈，恬惔無欲遂得生。還於七門

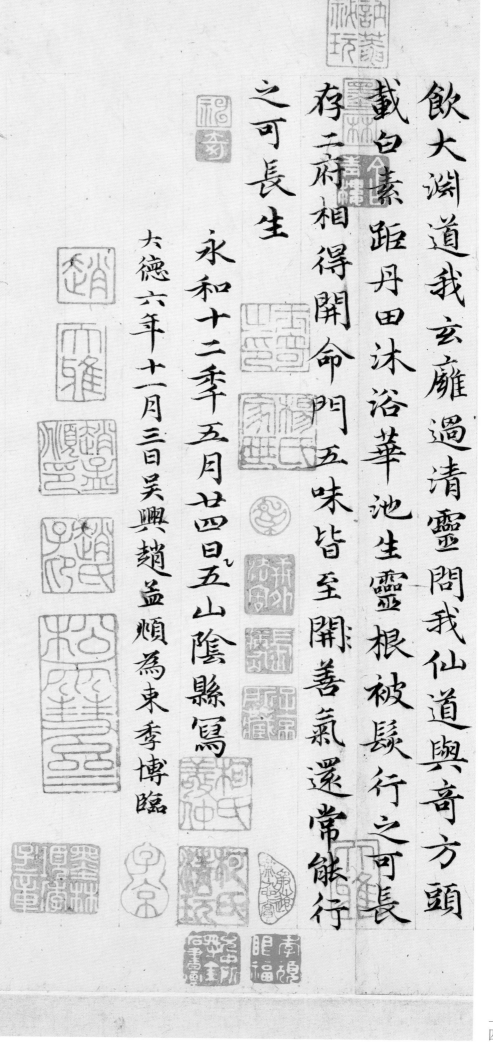

飲大淵道我玄廱過清靈問我仙道與奇方頭
載白素距丹田沐浴華池生靈根被鬛行之可長
存二府相得開命門五味皆至開善氣還常能行
之可長生

永和十二季五月廿四日五山陰縣寫

大德六年十一月三日吳興趙益頾爲束季博臨

飲大淵，道我玄廱過清靈。問我仙道與奇方，頭載白素距丹田。沐浴華池生靈根，被髮行之可長存。二府相得開命門，五味皆至（開）

善氣還，常能行之可長生。

永和十二年五月廿四日（乙符）五，山陰縣寫。

大德六年十一月三日，吳興趙孟頫爲束季博臨。

臨帖之法欲肆不得肆欲謹不得謹然與其肆也

寧謹非善書者莫能知也廿年前為季博臨黃庭殆

過於謹今目昏手弱不能作矣漫題其末而歸其子善甫

至治二年四月十八日孟頫題

臨帖之法，欲肆不得肆，欲謹不得謹。然與其肆也，寧謹，非善書者莫能知也。廿年前爲季博臨《黃庭》，殆過於謹。今目昏手弱，不能作矣，漫題其末而歸其子善甫。至治二年四月十八日，孟頫題。

子昂作書初若不甚經意
及其造詣乃非餘子可及
昔人所謂用志不分乃凝
於神者也九原不可復作
觀此為之雪涕 文原題

子昂作書，初若不甚經意。及其造詣，乃非餘子可及。昔人所謂『用志不分，乃凝於神』者也。九原不可復作，觀此，爲之雪涕。

文原題。

瑤林春草碧煙浮金鑰玄泉冷
浸秋不用刀圭生羽翼道人經罷
上瀛洲

貢奎仲章父

瑤林春草碧煙浮，金鑰玄泉冷浸秋。不用刀圭生羽翼，道人經罷上瀛洲。貢奎仲章父。

大德壬寅子日即奉

命鑄

國子監祭器駙吳中久瞻

得鍾紹京臨黃庭月筆

寝寶縣其他謹也然其

本諸右軍庶多及其歲論

襄瑃稑觀

大德壬寅，子昂奉命鑄國子監祭器，駐吳中久，購得鍾紹京臨《黄庭》。用筆滋實，緜其能謹也。然其本諸右軍舊矣，故其成就

他日爲不可及，觀此已可見。龔璃拜觀。

頴出心黄磨雅朴而不小褚遂良西昇經

小而不楷一則靜二正敬平三佐四文

以比諸小氏小涯一匝二骨三兩四筋五肉

六直七乑八方九肉十束肴弓又

象飛天仙人浮游神陛象淩波神女方彿

黃知為逍遙窈至性情曹娥碑玄葉

漂流推駭浪若幼女捐軀于

明萬曆己卯中秋日墨林項元汴父所書丙測

趙承旨所臨右軍黃庭經及此

顏真卿《黃庭經》楷而不小，褚遂良《西昇經》小而不楷。一君欲靜，二臣欲平，三佐，四使，以次短小，此小法也。一血，二骨，三肉，四筋，五員，六直，七平，八方，九結構，十變。十者備，謂之楷書。《樂毅論》象端人正士不得意；《黃庭經》象飛天仙人；《洛神賦》象淩波神女；《方朔贊》和易逍遙，寫其性情；《曹娥碑》花蕊漂流於駭浪，若幼女捐軀耳。

明萬曆己卯中秋日，墨林項元汴書。因閱趙承旨所臨右軍《黃庭經》，及此。

趙松雪自跋云臨帖之法非得肆欬

謹不怕謹然与其肆也寧謹其言固然了

吾謂臨古人帖要得古人規矩尤妥自己

面目自己性靈當面目性靈不存雖謹猶

形雜也注法時見祝希哲詁黃庭跋語人極

賞之吾謂是於拘束非祝書之工者

松雪此卷字了有松雪性靈面目似謹

之一字不足以尽之後做古者當善會松

雪之言

乾隆丁丑秋日帰愚沈德潛題

壬戌之秋五百尊番易得 佛

癸亥重九鐙下弄菊罷展卷書記 雪壺

趙松雪自跋云：『臨帖之法，欲肆不得肆，欲謹不得謹。然與其肆也，寧謹。』其言固然。然吾謂臨古人帖，要得古人規矩，尤

要存自己面目、自己性靈。苟面目性靈不存，雖謹，猶形體也。往時見祝希哲臨《黃庭》跋語，人極賞之。吾謂其過於拘束，非

祝書之至者。松雪此卷字字有松雪性靈面目，似『謹』之一字不足以盡之。後仿古者，當善會松雪之言。

乾隆丁丑秋日，歸愚沈德潛題。

壬戌之秋，五百尊番佛易得。癸亥重九，燈下弄菊罷，展卷書記。雪壺。